郙閣頌

彩色放大本中國著名碑帖

孫寶文 編

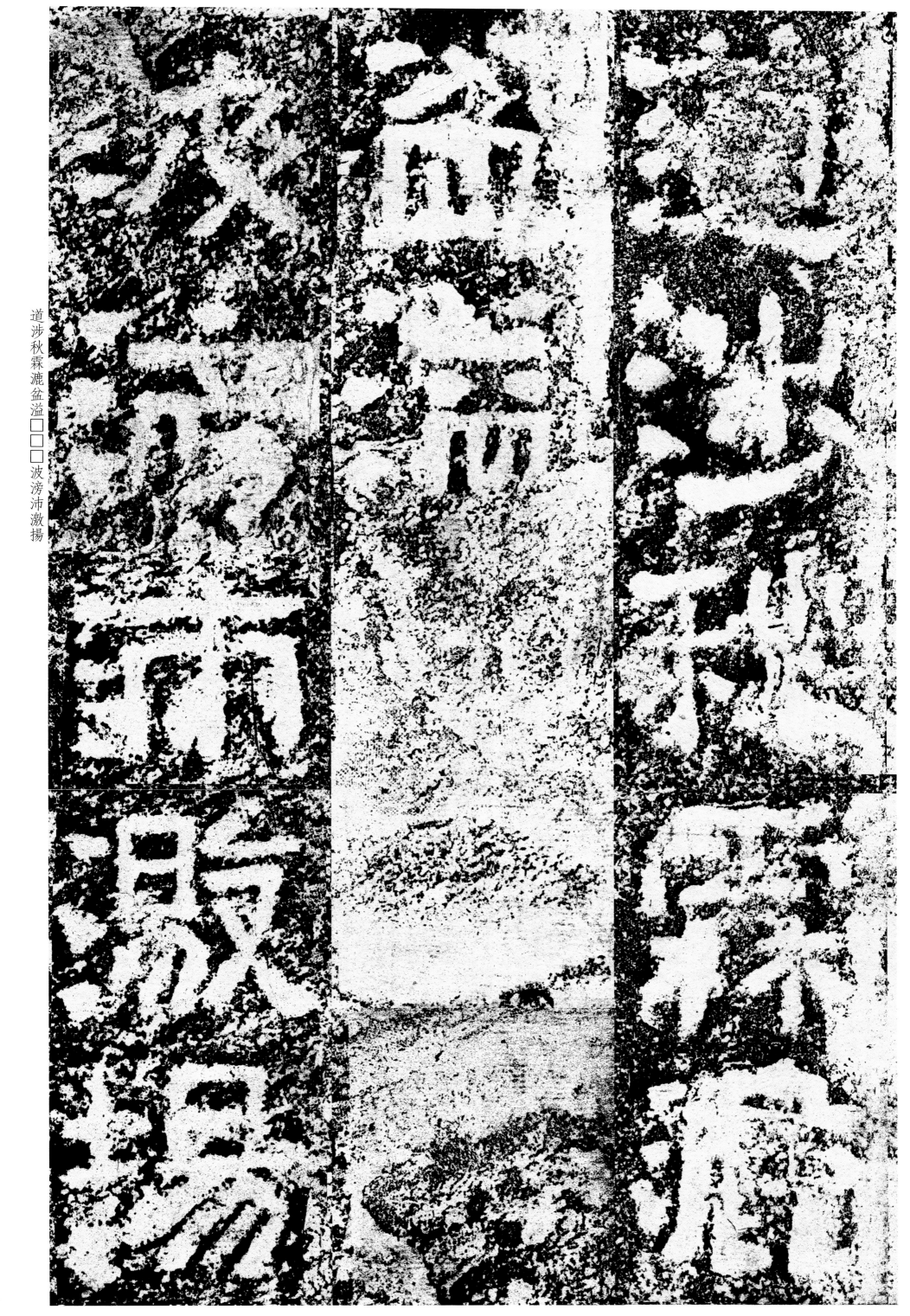

道涉秋霖瀌盆溢□□□波滂沛激揚

3

用狥沮□□□□給州府休謁往還

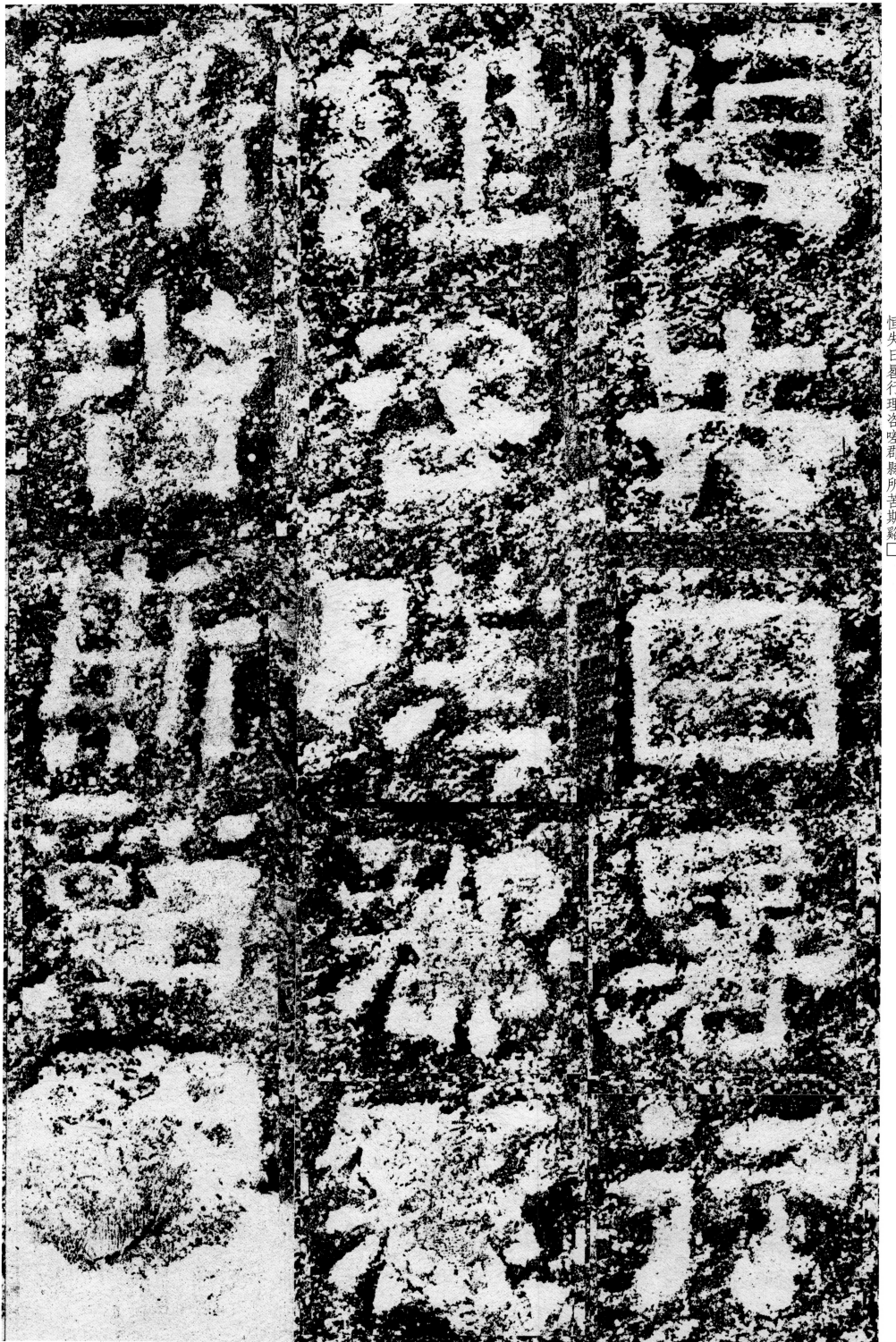

恒失日晷行理咨嗟郡縣所苦斯谿□

崖鑿石處隱定柱臨深長淵三百

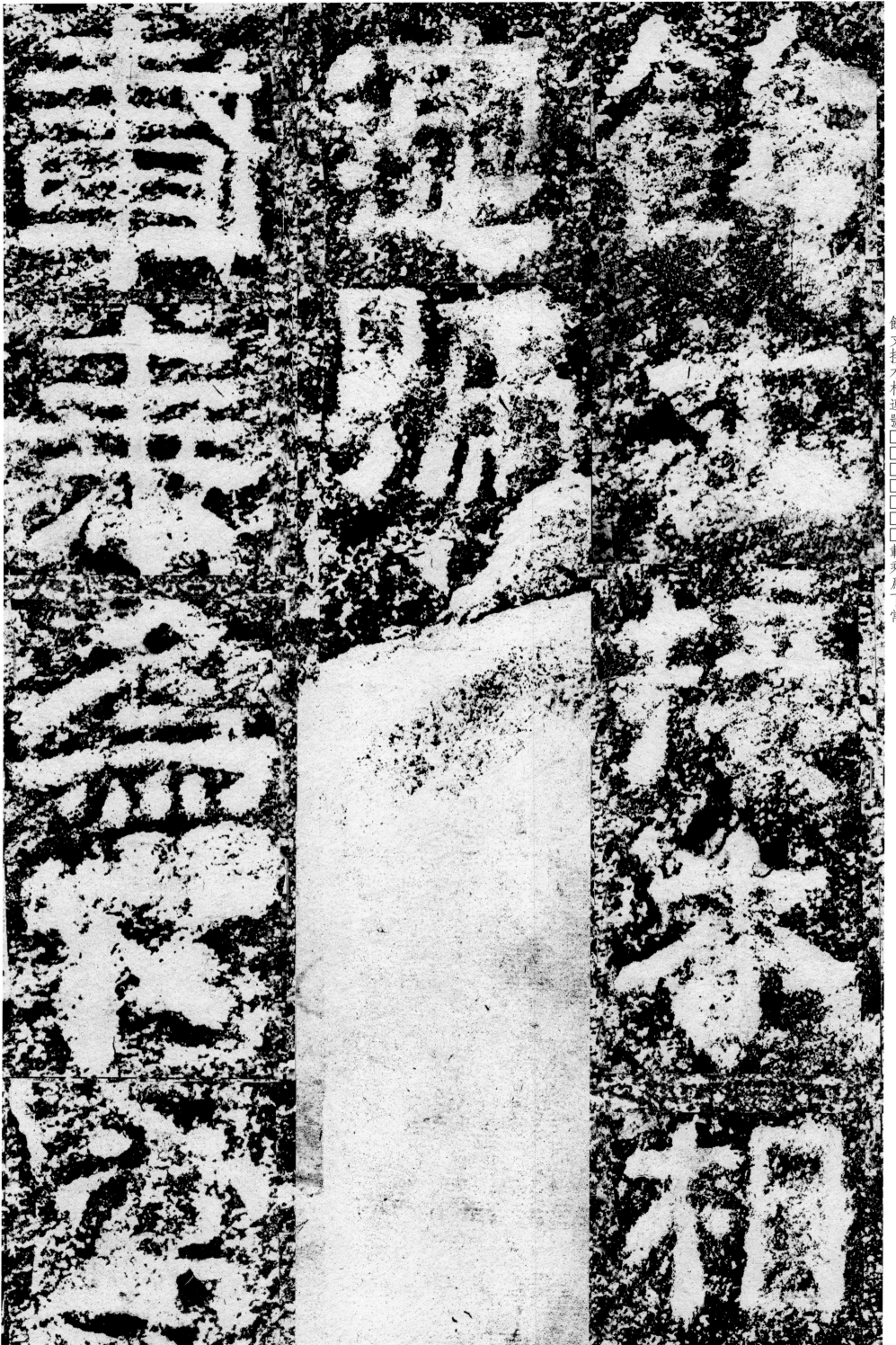

餘丈接木相連號□□□□□□載乘爲下常

車迎布歲數千兩遭遇隤納人物俱陏

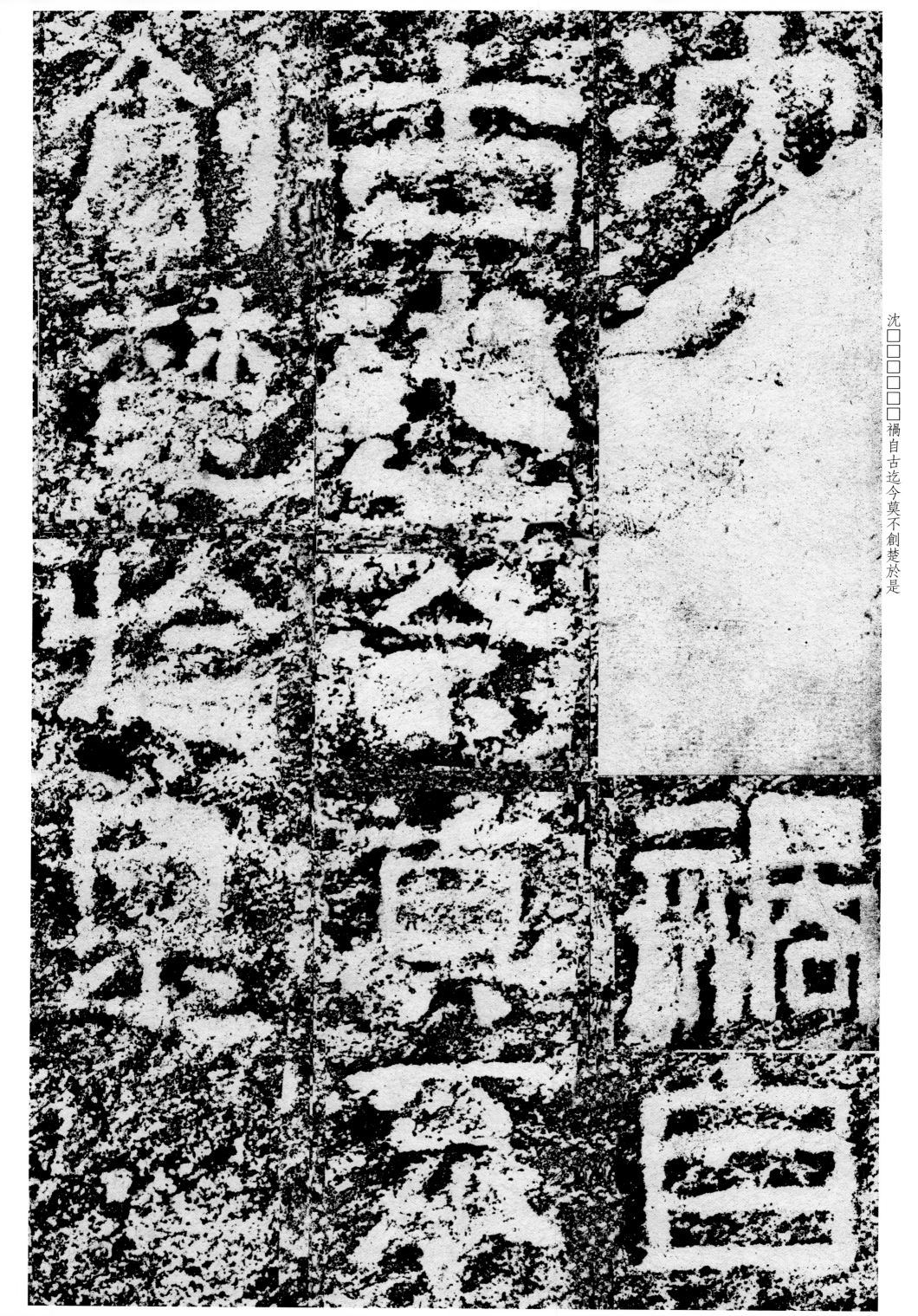

沈□□□□□□禍自古迄今莫不創楚於是

太守漢陽阿陽李君諱翕字伯都以

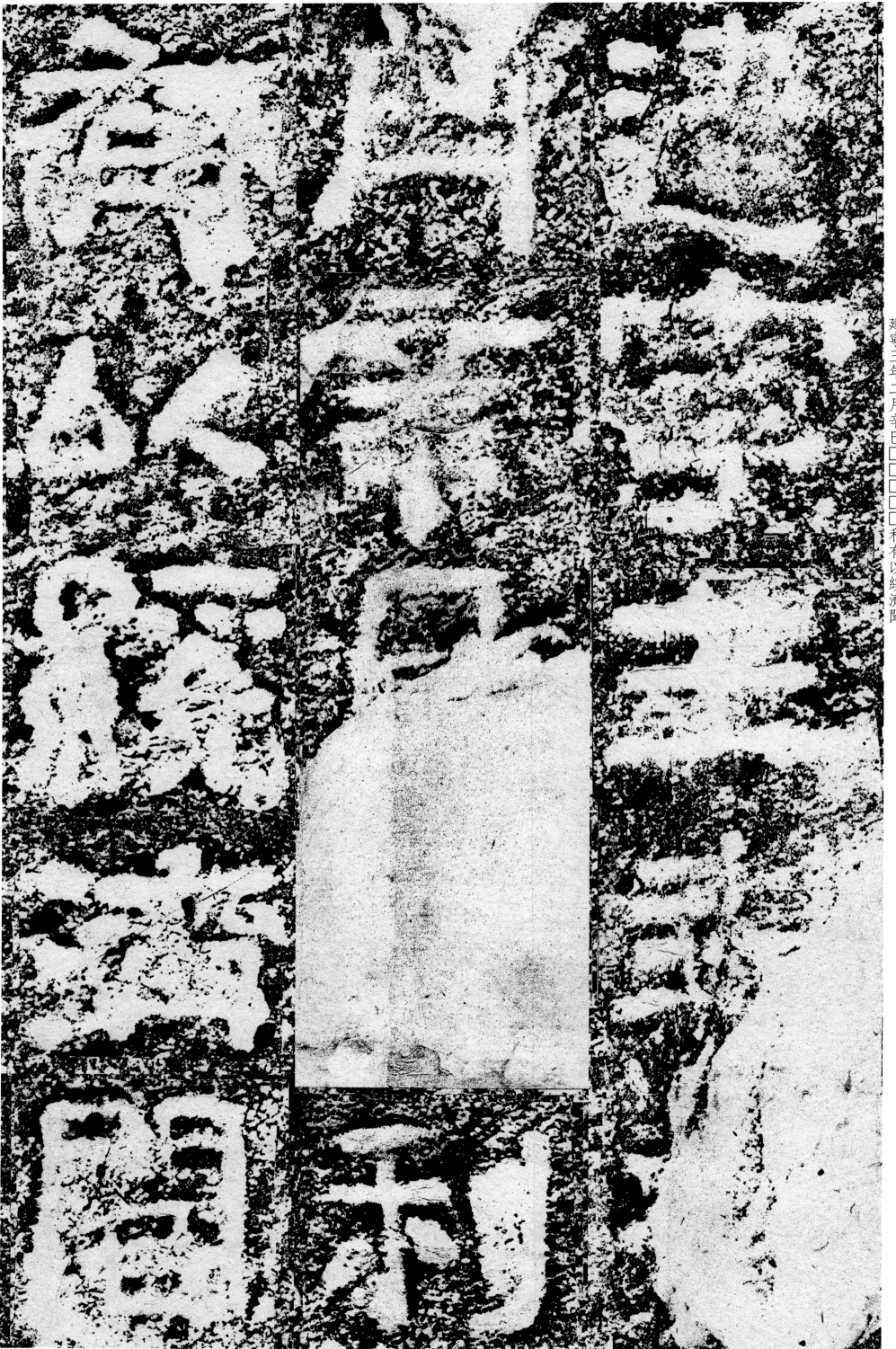

建寧三年二月辛巳□□□□□利有以綏濟閒

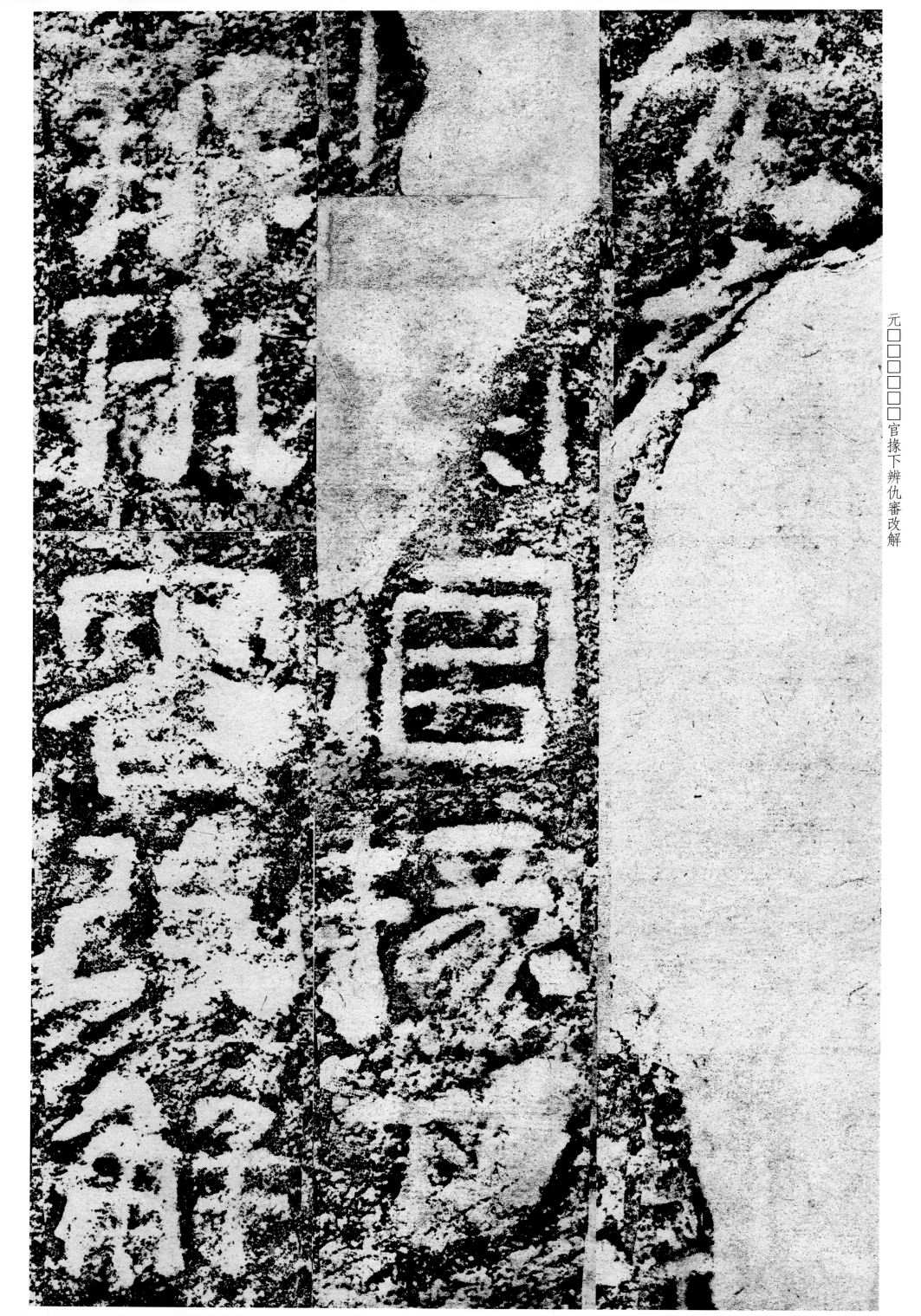

危殆即便求隱析里大橋於今乃造□

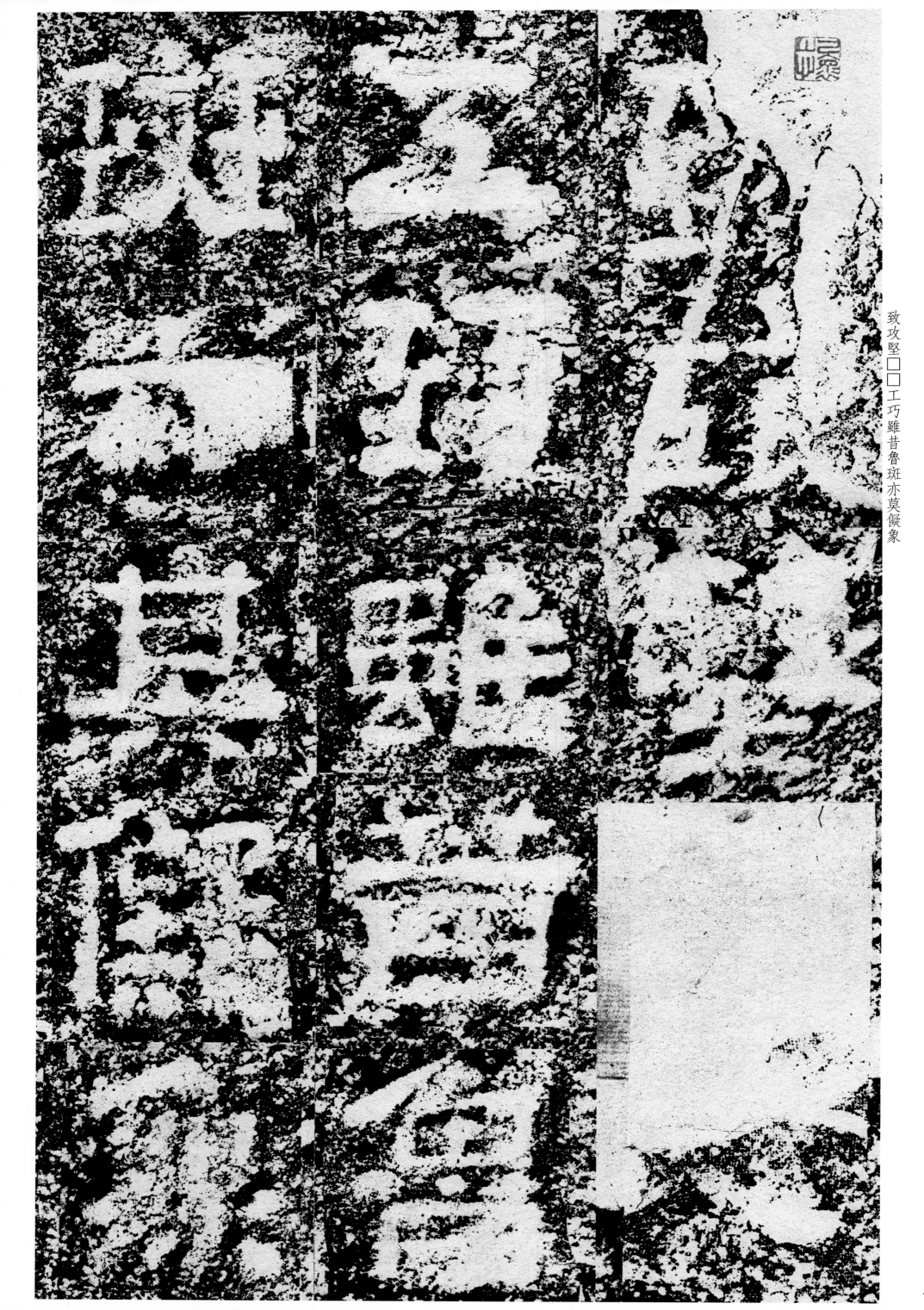

致攻堅□□工巧雖昔魯班亦莫儗象

16

又醳散關之嶄漯從朝陽之平燦減西

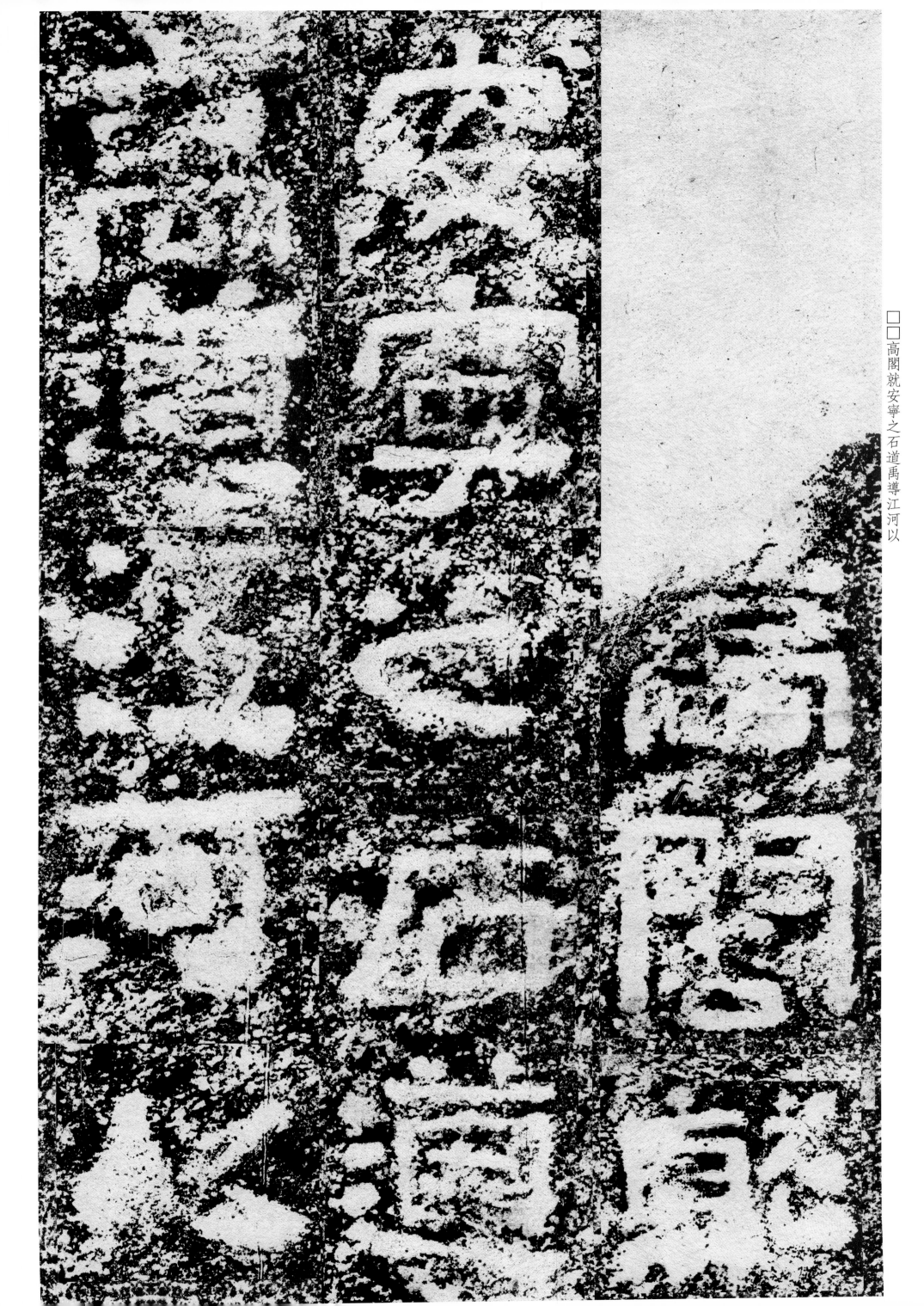

□□高閣就安寧之石道禹導江河以

靖四海經紀厥續艾康萬里臣□□

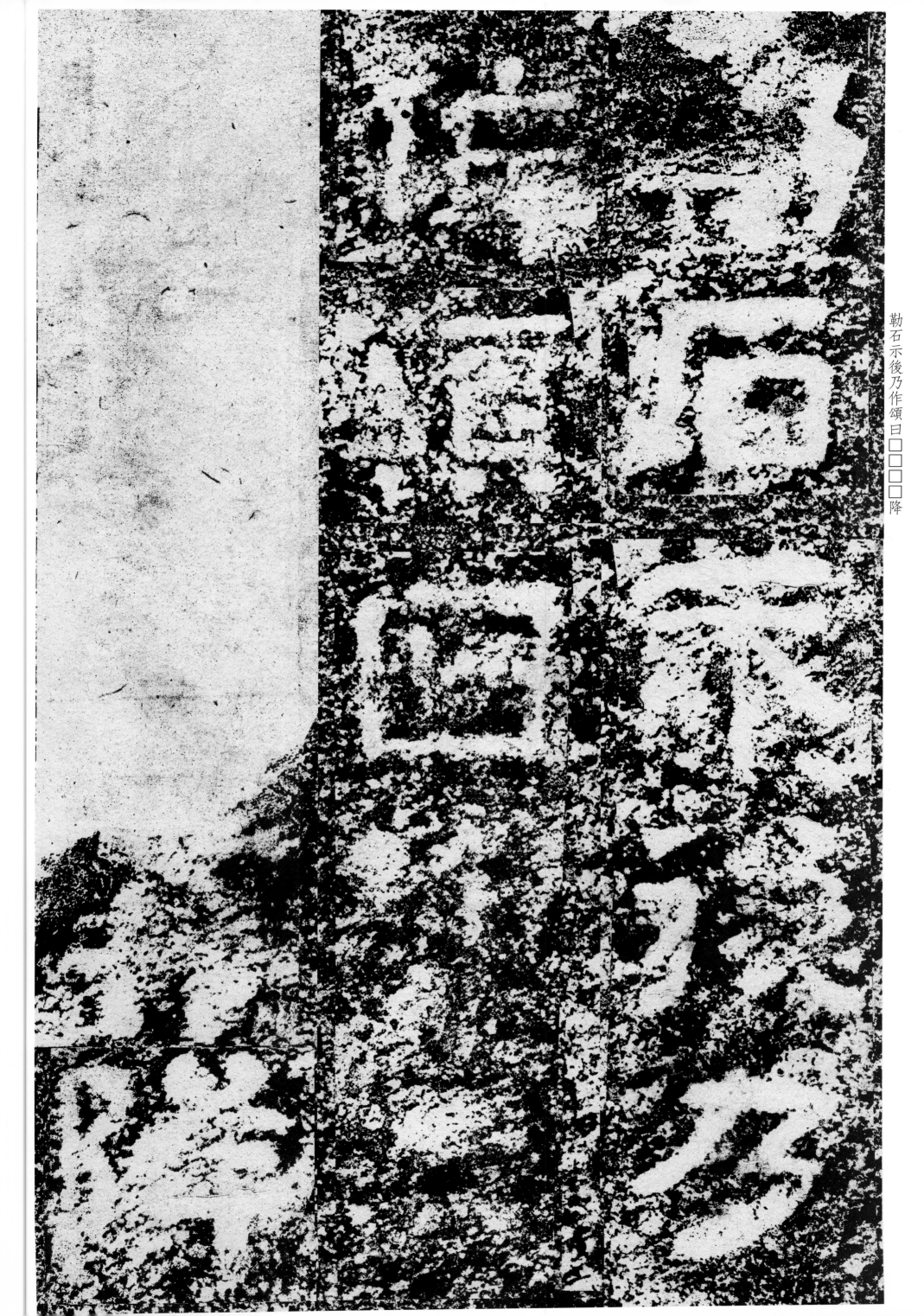

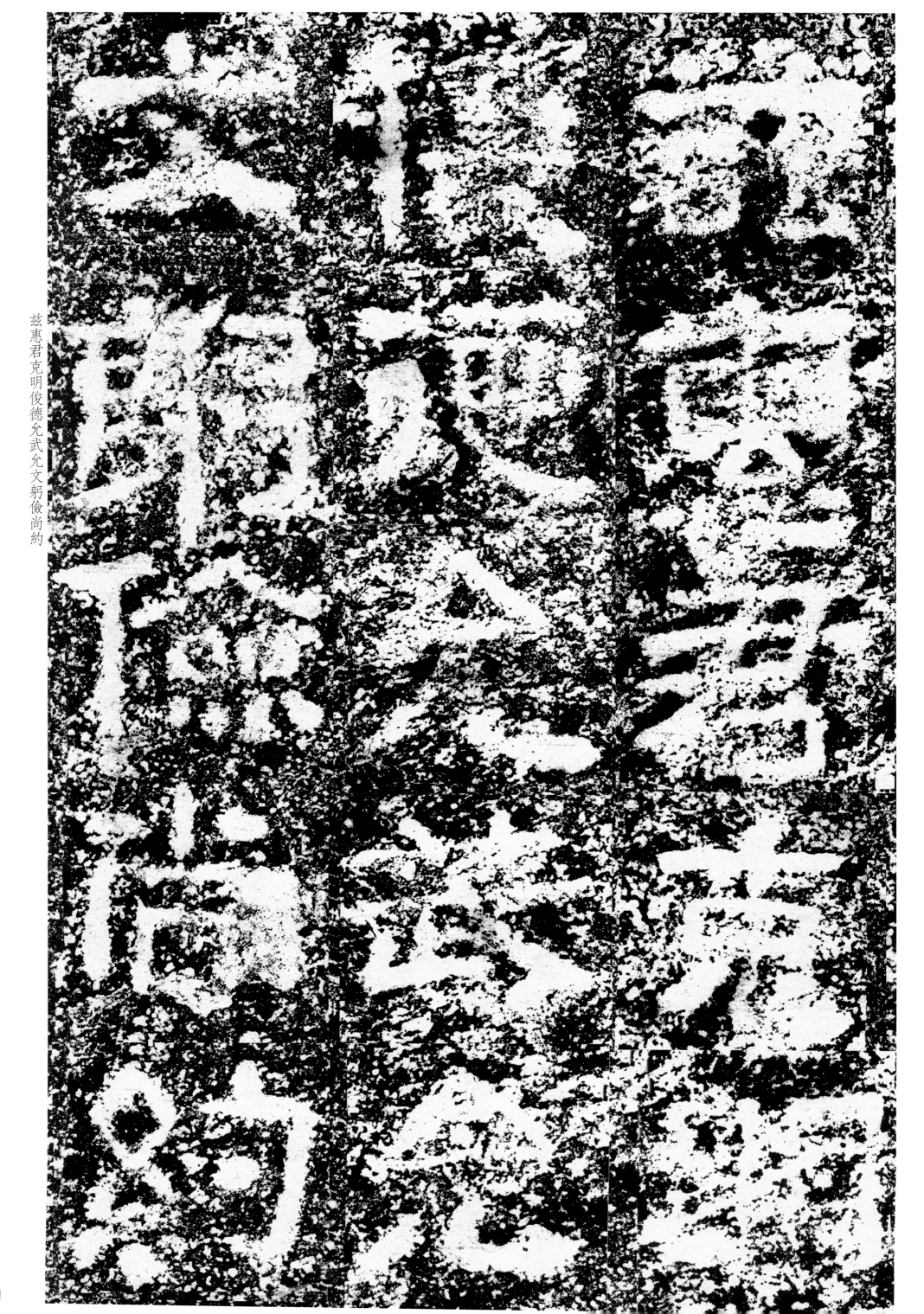

兹惠君克明俊德允武允文躬儉尚約

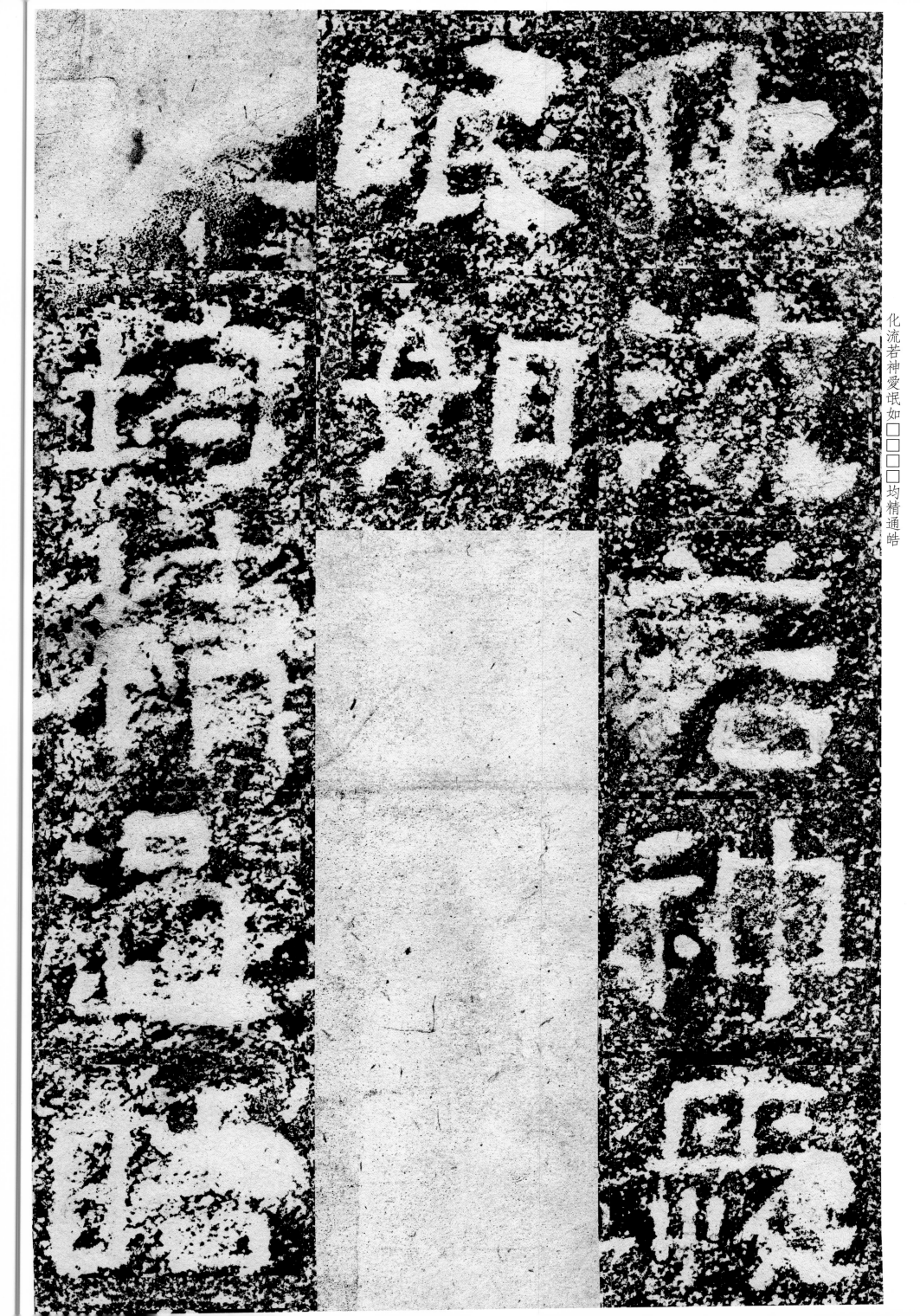

化流若神愛氓如□□□□均精通皓

22

穹三納符銀所歷垂勳香風有隣仍致

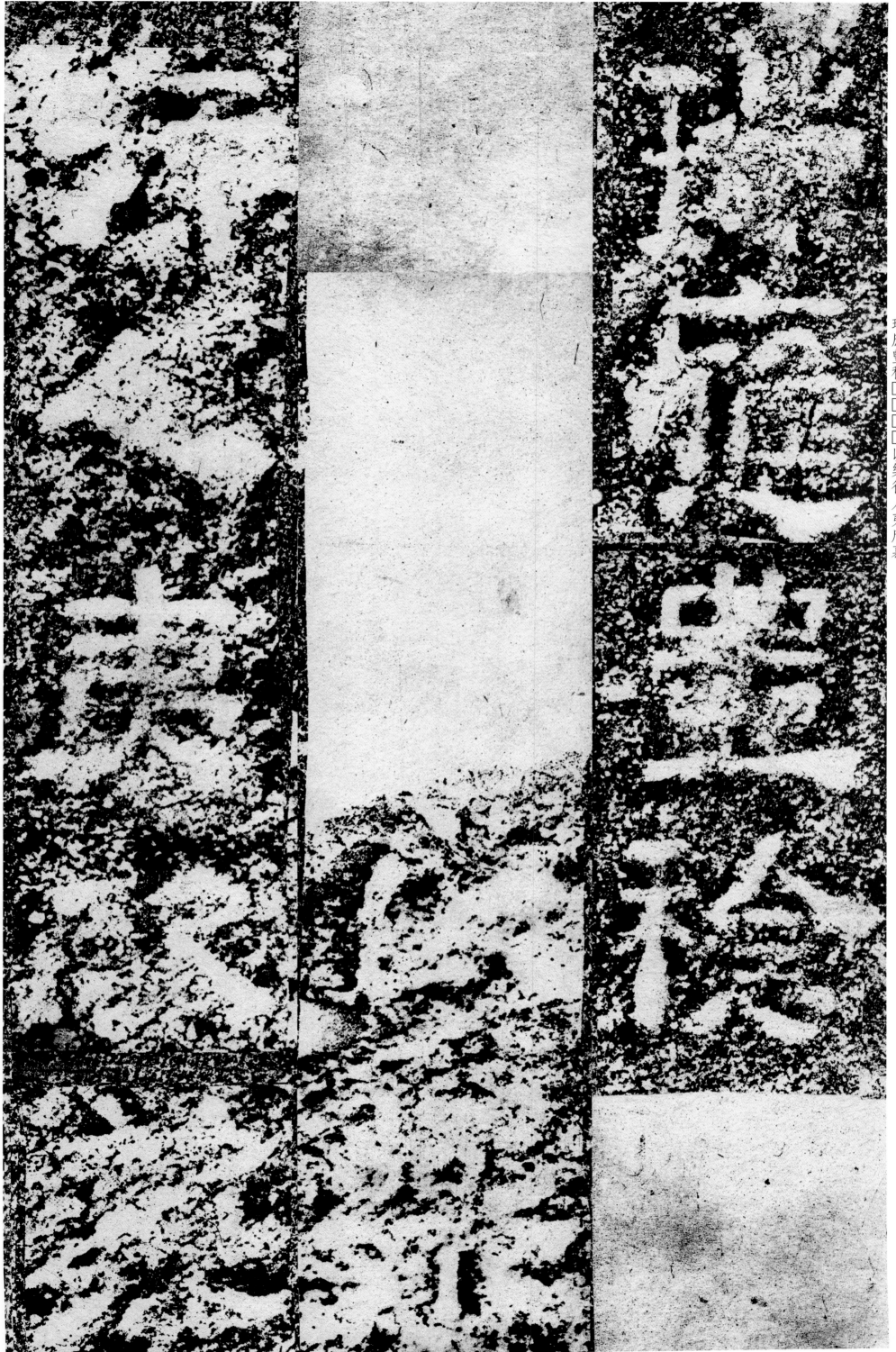

瑞應豐稔□□□以樂行人夷欣慕

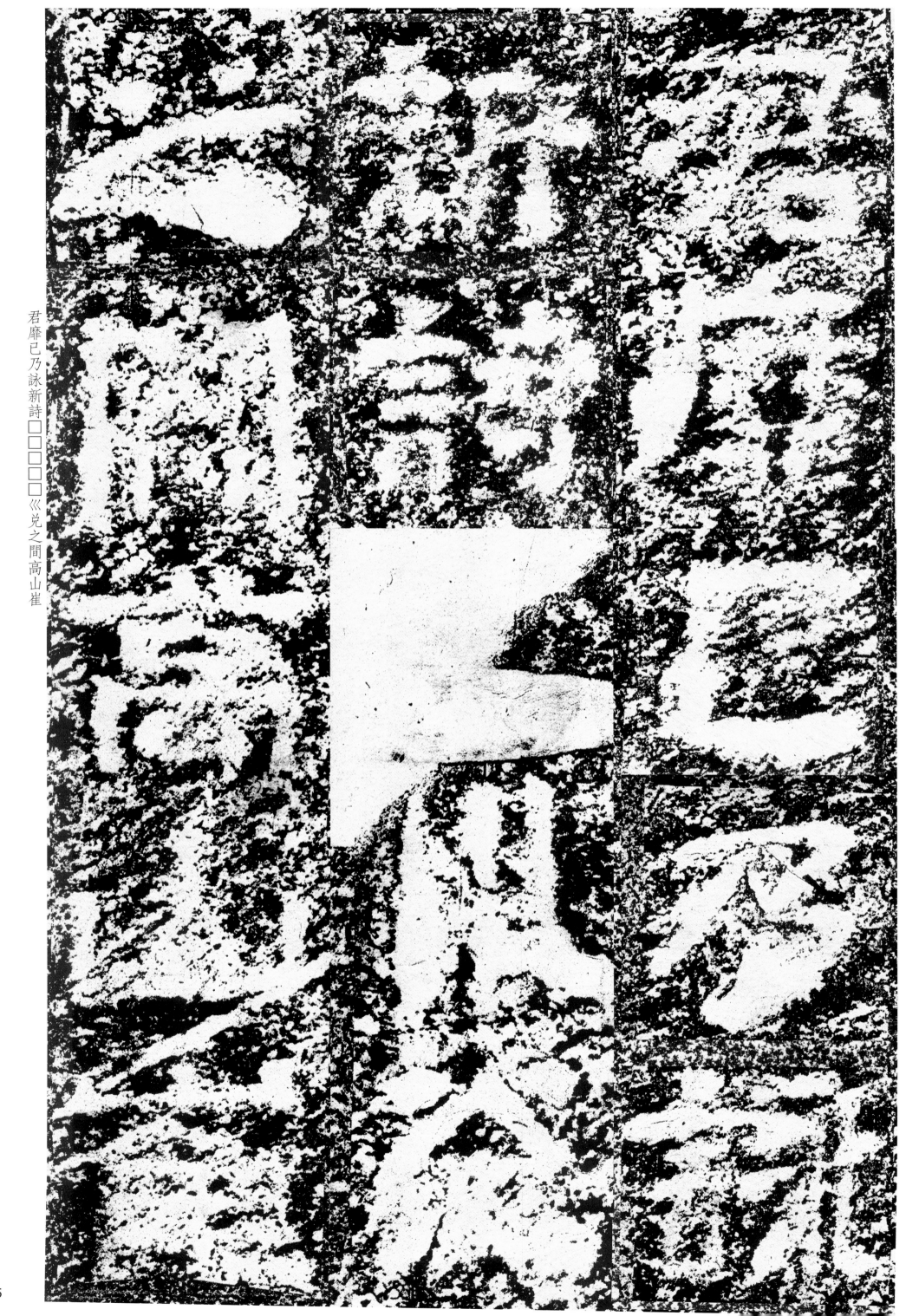

君靡已乃詠新詩□□□□巛兌之間高山崔

嵬兮水流蕩蕩地既堵确兮與寇爲鄰

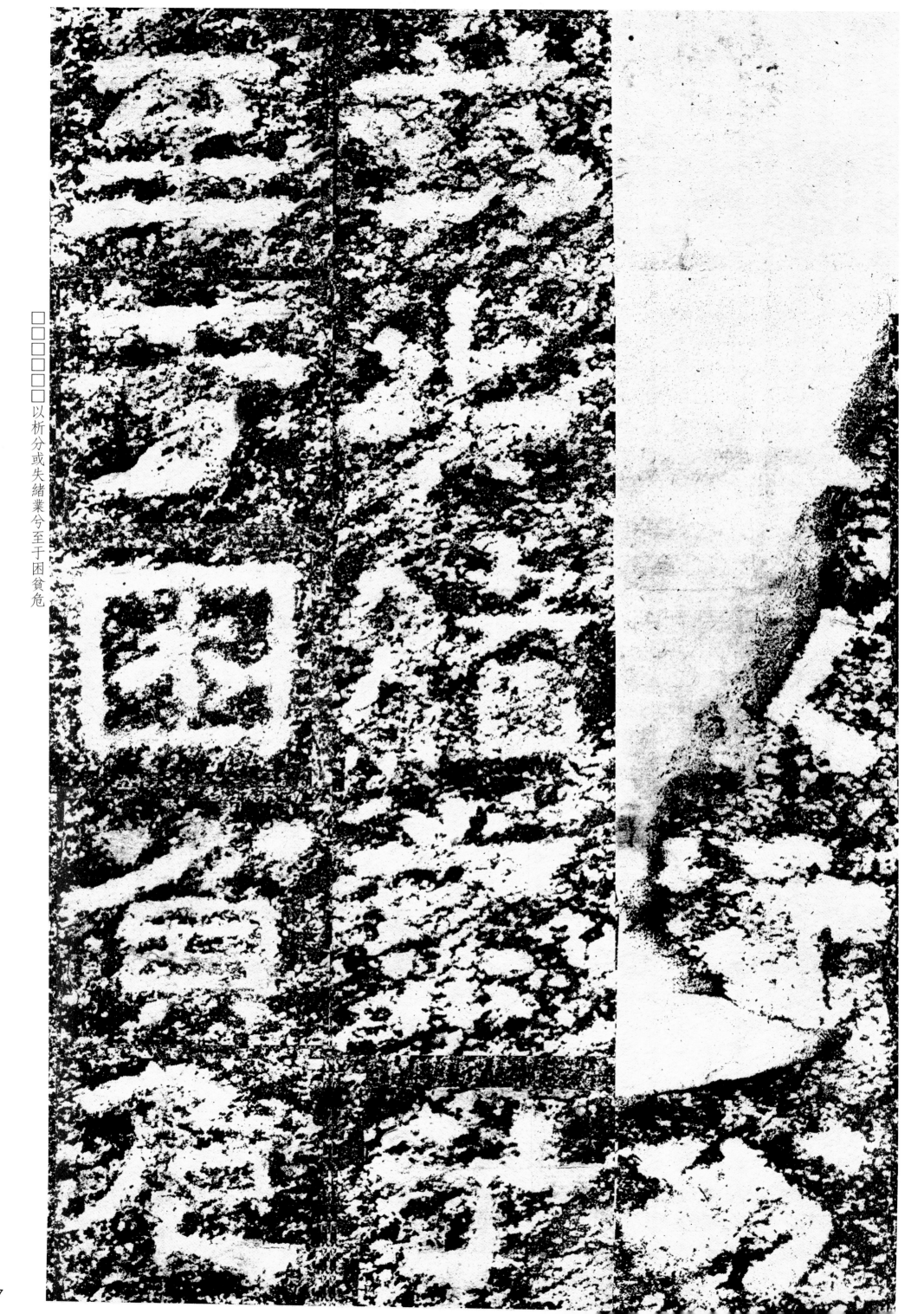

以析分或失緒業兮至于困貧危

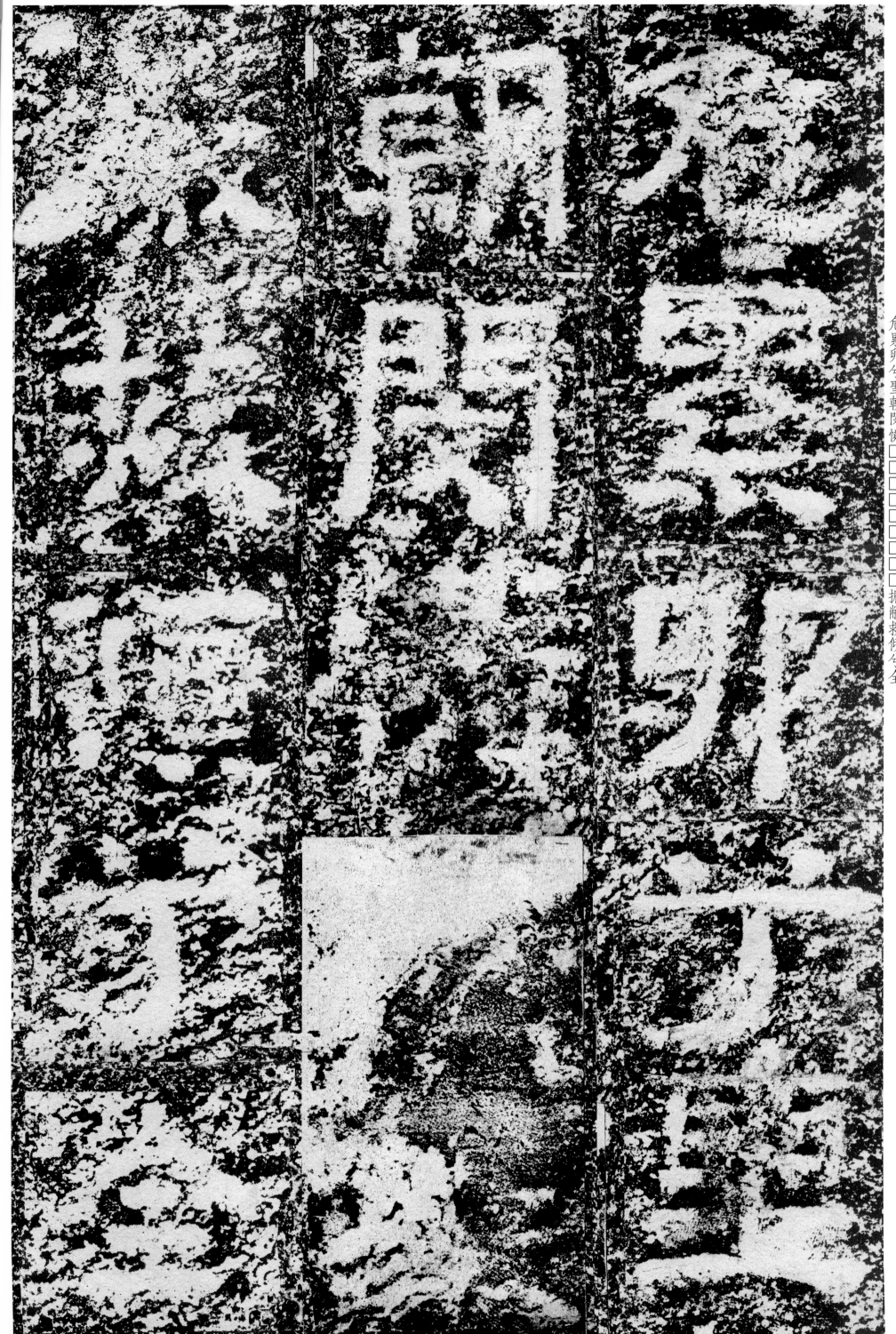

危累卵兮聖朝閔憐□□□□□□□□□□□□□振散救傾兮全

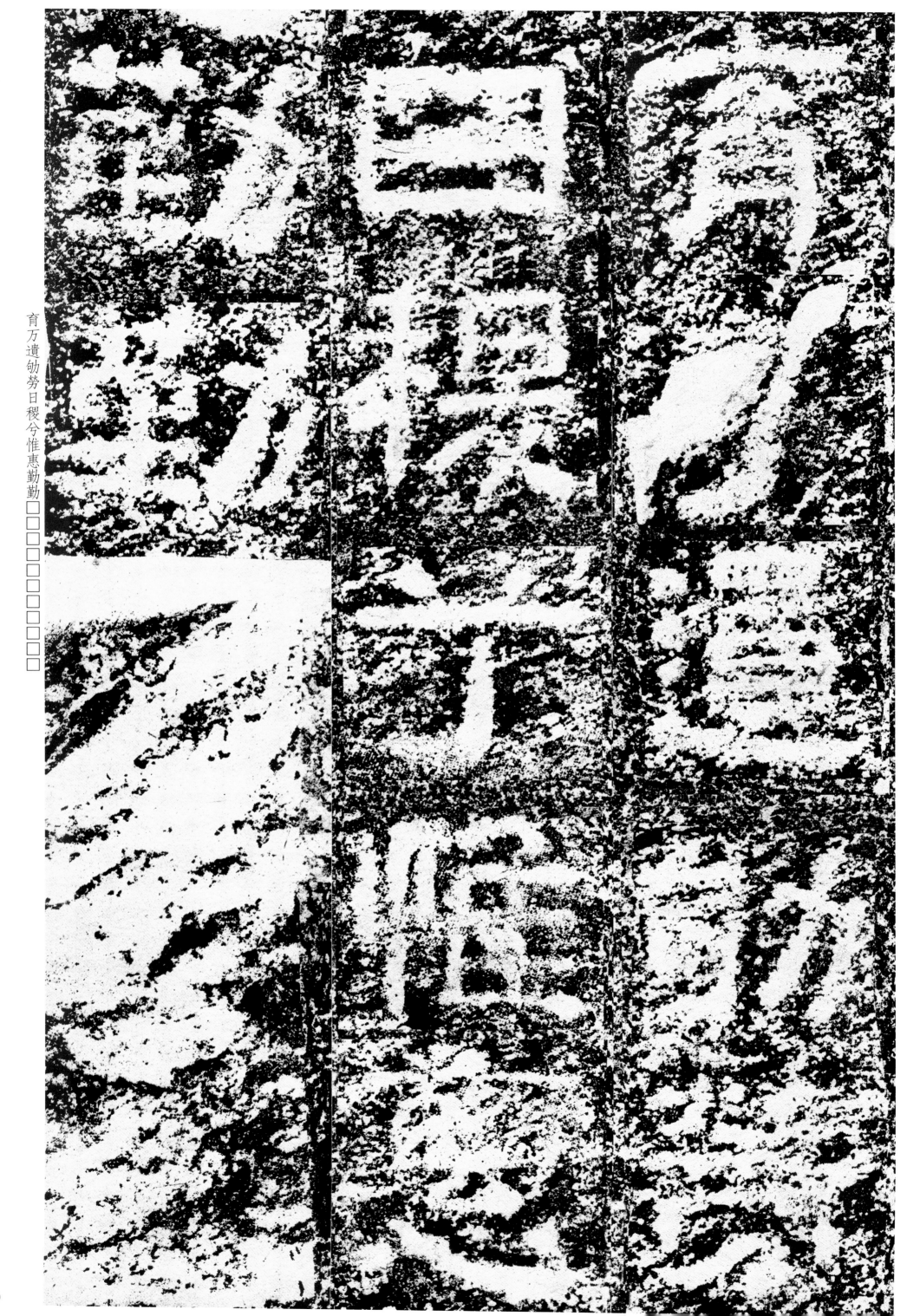

育万遺劬勞日稷兮惟惠勤勤□□□□□□□□□□□

29

存

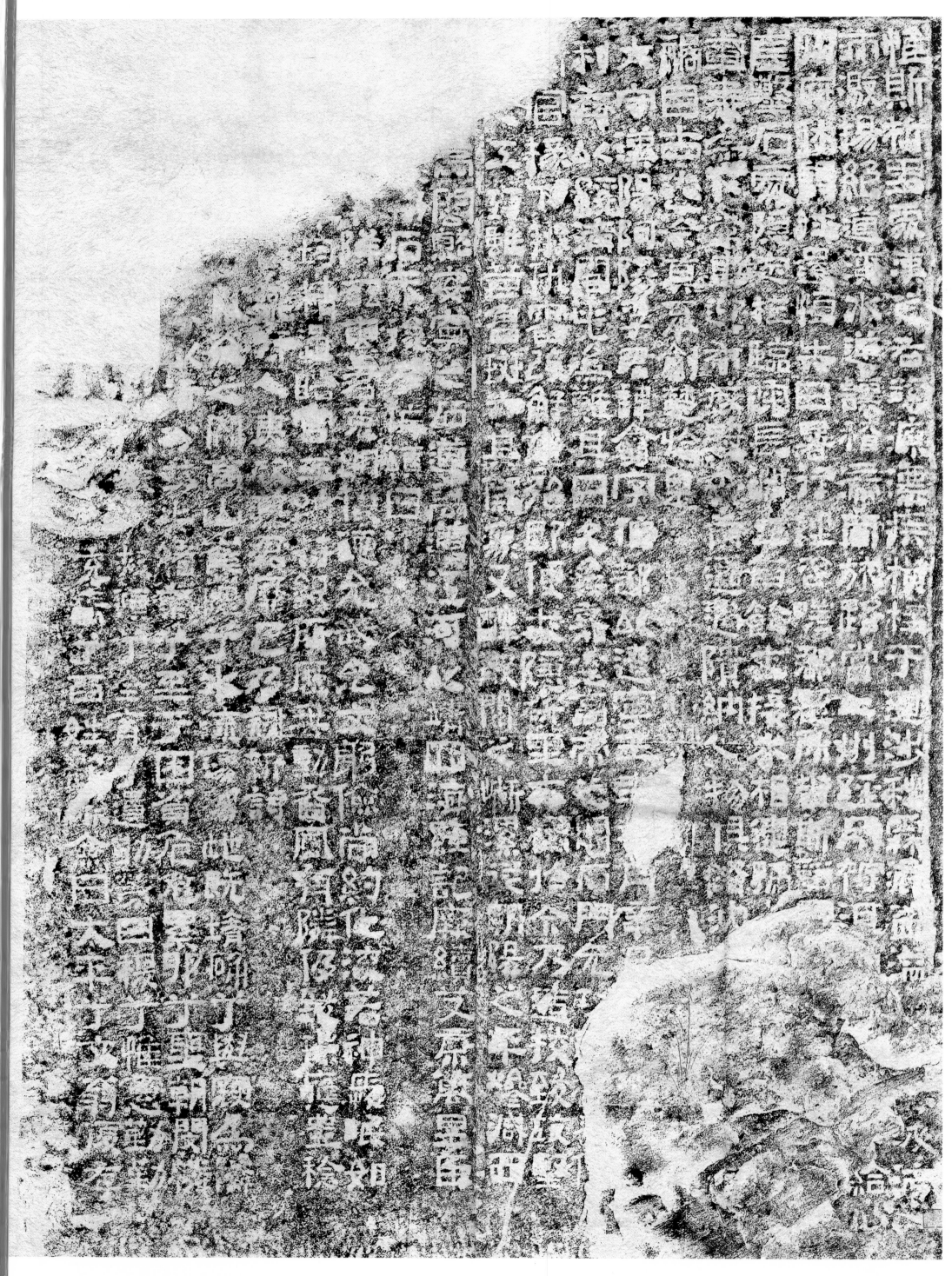